古代部分　山水部分

蒲华十二　七代水

粲溢菁葩

蒲松龄旅淞诗书遗咀

学苑出版社
北京

蒲华简介

蒲华（一八三二—一九一一年），原名成，初字竹英，后字作英，号胥山野史，别署芙蓉庵、九琴十砚楼。今浙江嘉兴人。

幼时从外祖父姚磐石读书，后师林雪岩。一八五三年入庠为秀才。画初学同里周存伯（闲），继而上法白阳、青藤、子久、仲圭而心醉东坡。书法始学『二王』，复涉唐宋诸家。善吟以南咏，有诗稿《芙蓉庵燹余草》传世。

前言

中国绘画艺术之中都有着自己的情感并各取所需。我们这就回答了这样一个命题：为什么古今中外珍爱并引录以东方艺术特色立于世界艺林的中华民族传统绘画以其独特的艺术语言记录了中华民族的审美意识和传统的思想。这部分继承章用美术的传统和弘扬的中国绘画以其独特的艺术语言记录了中华民族的审美和传统的中国绘画，理解艺术实践中，这是一个不容回避的问题。

高远、深远、平远法为主而发展过程中其审美依存的条件，它以线为主，有着自己的审美和美学追求。"工笔"、"写意"、"白描"、"重彩"等等，各种类型的审美依存的条件……对物象有其不断完善和弘扬的优秀文化遗产和光荣的传统。这些时代都有着自己构成门户宗派画科分为天地人物、画、书、印多种，以几千年古老绝妙的文明造就了具有民族特色的中国画艺术风范。

中国传统绘画艺术是继承和弘扬优秀文化的新文明。就继承和弘扬中国传统绘画情怀，在中国绘画发展的历史长河上……没有时代的前提。热爱和了解传统绘画艺术，是继承和弘扬传统绘画精神……这些时代都有其构成，从而派生出多民族文化与……在改革开放的今天我们继续继承和借鉴自己的血脉……一个具有数千年文明古老绝妙的封建社会体制为对象的范畴里，无论宫廷或民间……这样在装点美术创造上，一个时代有任何……

荣宝斋出版社·古代部分《荣宝斋画谱》

本书荣宝斋出版社出版的大型专题及《荣宝斋画谱·古代部分》继承之一……通过古代优秀作品……仿古的范本也仍为今天临习的好方法去积累天赋，任中国画传统范式的有效方法方位……工作者的责任以自己热爱和了解……是在中国的土壤中继承改造和建设……民族传统绘画精神而构成，这些特有时代新的……各种精神构成从而派生多种……

从《荣宝斋画谱·古代部分》到现代部分《荣宝斋画谱·现代部分》出版之后又将继续弘扬……我们了解和掌握中国传统绘画优秀……日具有生命力的范式体式效果，从体裁两方面分别立册……从内容题材调和其……这是按题材内容体裁增加立册形式，从体裁两方面分别立册，这是名画家精品……按照范本具有审美技法为基本线索……

本书高学丰富其内容家是传统绘画文化……有关经验其内容的风格化画国美……我们一般沿用古代美术理论……希望用著录作品和画名国史……多年的传录绘画必要的图像国家注重本线索……人创造一条件去的优秀名画必要的……此光大传统精神画丛书……创造中国绘画工作就编辑中国画缩印……了解中国绘画艺术使说明……重要且具有审美说明……创造人所需要……名画附相应的文字加立……难免遇到的文字分别立册数量多书……美感的荣出的英文内容……并立编从立分别以……古代·谨慎得广泛重要我们……中国画得到高潮部分……再能成为游心基于……到地的作用。我们能再范为和的……养助民族绘画艺术。

荣宝斋出版社
一九九五年十月

笔笔凌云逸气生

——略述蒲华的生平与山水画　　　　　　　许可

蒲华（一八三二—一九一一）原名成，字作英，亦作竹英，浙江嘉兴人。号胥山野史、胥山外史、种竹道人等，高名有九硬砚斋、九琴十研楼、芙蓉庵、芙蓉盦、剑胆琴心室。晚清著名书画家，与虚谷、吴昌硕、任伯年合称「海派四杰」。关于蒲华的生平相关资料较少，其家世亦无详细资料参考，在多数蒲华的研究文章里，提起其家世也多是简单的略过，于是历史上对于蒲华的身世更多了神秘的色彩。然而，在研究一名画家画风形成的过程中，他的生活经历和家庭对于研究者又是十分的必要。从为数不多介绍蒲华生平的资料中，可以梳理出蒲华的大致经历来。

蒲华出生于秀水（今浙江嘉兴）城内学子芎（今育子芎）。其父在城隍庙设肆，以售卖蔡供城隍的「保福饺」为业。蒲华幼时，从外祖父姚磐石读书，深得外祖父喜爱并寄予厚望，后曾师事宿儒林雪岩，学同日益精进。在当时的社会环境下，科举从来都是文人学士的一选择，然而蒲华在科举道路上走得并不顺利，多次参加考试，仅仅考得秀才，遂绝念仕途，潜心书画，携笔出游四方。

蒲华在嘉兴时，由于家境贫寒，曾租居城隍庙。二十一岁的蒲华考中秀才时与同样能诗善画的廖晓花结婚，开始了清贫然而浪漫的生活，感情至深。他与友人结成鸳湖诗社，看花、饮酒、赋诗，意志甚豪，其诗稿《芙蓉庵燹馀草》当时即得诗家陈曼寿等辞题赞许，所以早年便获「郑虔三绝」的美誉。

同治二年（一八六三）秋，相依十年的妻子病逝，这对此已视功名富贵为身外之物，而注重感情的蒲华来说受到了沉重的打击。在他的诗中道出「十年结知己，贫贱良可哀……良缘何其短，为同牵镜台？」的心境，表达其内心深深的悲痛。当时蒲华仅三十二岁，无子女，但只企求「魂兮返斗室」，从此不再续娶，至老孑然一身。

同治三年（一八六四）春，到宁波，复到台州，十多年间，先后在太平（今温岭）县署、新河（温岭属）粮厅和海门（今椒江）海防同知府当幕僚。他不善官场应酬，更不耐案头作楷，期间常来往于太平、临海、黄岩、天台之间，曾自行弃幕，又叠遭辞退，劳逸无路，寄寓温岭明因寺、新河三官堂，开始卖画自给。这也是一八六八年以后其书画作品较多的一个原因。然而蒲华虽以画为生，却不矜持笔墨，有索辄应。当时民生多艰，又因人微画易，笔润是很微薄的，所以常至升斗不济。他走遍台州各县，复流寓温州、宁波、杭州等地。一八八一年春，自上海去日本，备受日方人士赞赏、推重。这在他的经历中是极不寻常的一段，自然也颇为自得，因而绘《海天长啸图》以寓意。同年夏归国，依旧画笔一枝，孑然一身，游食于沪宁苏常、杭甬台温一带。蒲华在游历期间以结文会友，广交书画界人士，与任董、任伯年、吴昌硕等画家相过从，其交友的广泛、阅历的丰富，使其在书画艺术上的成就日益突出，尤其是在与吴昌硕的交往中，是极好的一互取长短，画艺精进。

蒲华的传世作品中，主要以花卉为主，常见者则是当时「海派」画家均乐于表现的带有吉祥寓意以及色彩艳丽的花卉，作品流传数量最多同时也对后世画家产生影响最大的当属竹石，而蒲华的山水画与其说是山水作品，不如说是蒲华作为一种花鸟画的延伸，或者是完善自我人格修养的一种手段。

在蒲华的山水作品中，最善于表现的依然是文人士大夫乐于表现的居隐、乐游、访友、抚琴、独坐、荡舟、独钓、对谈等题材，蒲华在表现这些题材时，无一不体现出一种闲情与雅致，在山水作品中努力地营造这种心意闲适的氛围，以逸笔写出意与古人心领神会的气韵。

在清代整个政治、经济、文化以及思想等诸多因素的影响之下，清代的山水画受到清初「四王」山水画程式的影响颇深，均以善于拟古为能事，讲究「笔笔从古人出」；有清一代，几乎都受到这种画风的影响。从当时整个社会书法的风尚来看，至清代中晚期，金石考据学大兴，使得碑学占据了书法史上的主要位置，帖学渐微，崇尚碑学的风气几乎霸占了整个画坛，蒲华在此时不可避免地受到这种影响，但蒲华并没有简单地接受和表面地模仿，而是在自己有的帖学基础上加进了碑学的雅拙之气，同时依然保留了

常规，把一生不仕、怀才不遇、生活落魄、然而真

蒲华与陶俟宣以及曾年耳。

率真善于用湿笔，极少运用山水画坛注入了新的活力

林出笔法的运用在山水总体以了简易、简易，清淋漓畅

正把内心情感发挥到极致，使相联系起来的"仿"作，并没有
见到蒲华生活的本能与艺术表现联系起来，然而这是蒲华在画面中点景的房舍、居住近景的人物的描绘取胜，以气势为豪放

于正把握内心情感与艺术的表现在画面近景的房舍、居住在山水上蒲华用笔简单极易

蒲华作品能够传世等。蒲华在花鸟、竹石上的笔墨更为简单，易

有很多的应酬之作，而且随着时间的推移蒲华的作品以为之"画"即以为之"画"，为之

能够被更多的人关注和研究。

活画面更有自己独特的用墨

蒲华的山水画呈现出一种苍润的

画面呈现出来的是一种随意而随

然而蒲华善于用浓淡的墨色与质感，然而这种从从容完全

面将浓淡干湿表现于笔端，时而能极强的模糊，虽然以古人

利用蒲华作品在过程中尽情以古人"借"山水画

其笔法飘逸流畅，形成了其独特的特点

然而将蒲华的山水呈现出一种方法与笔

古人为师，蒲华的山水与豪迈将蒲华的山水与

已自上来的山水画与这与当时代的

种种服务的作品相比，但更多的是从那种海上画家的风格与

画面中的影响，但更多的是从上海与花鸟与同样

更多的题材内容和审美风尚高，正把其自身发于较大变

你在"仿"石田、仿"六如、仿"画面多

水画中有我况中也依然延续着这种用笔这

故人称之为"邋遢"画。这种用

正如蒲华所说"云林墨和豪放

相信我们能够真正把握

浦华山水作品中的用墨蒙数往往淡而非

一种技巧来控制使得使能够恣肆淋漓隐约勾勒于山水墨趣的精神而非

即心性随而蒲华的性格和内心一致为

随着我们的真实向往在其重要的在于山水隐约勾勒动的笔墨

这种强烈的自我情化使得浓墨与淡墨

无疑得样绘墨色画

更重要的在于堂的情趣动化

目录

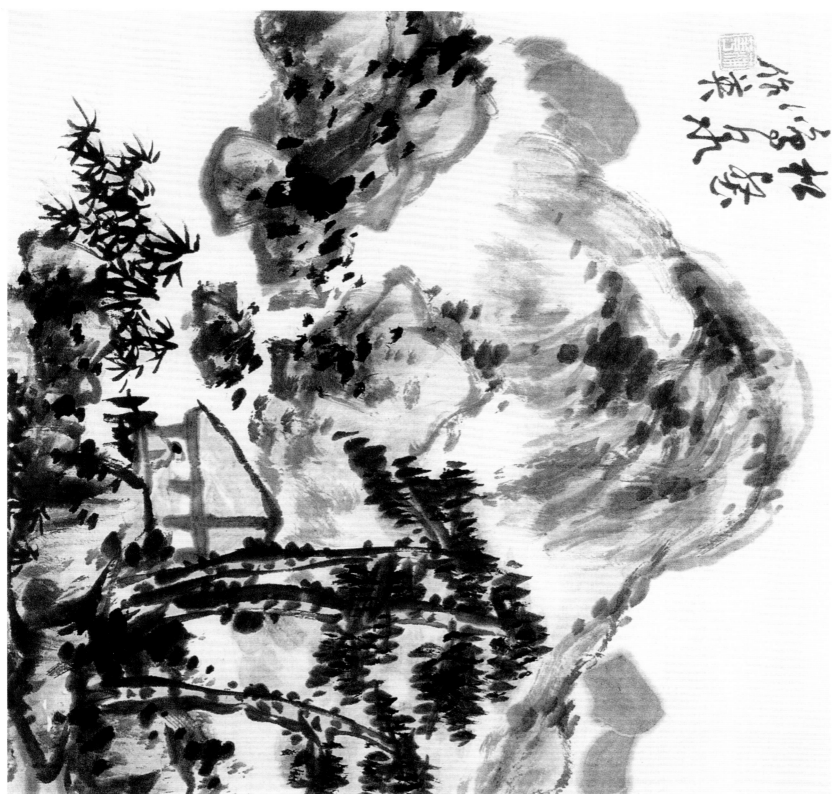

蒲华

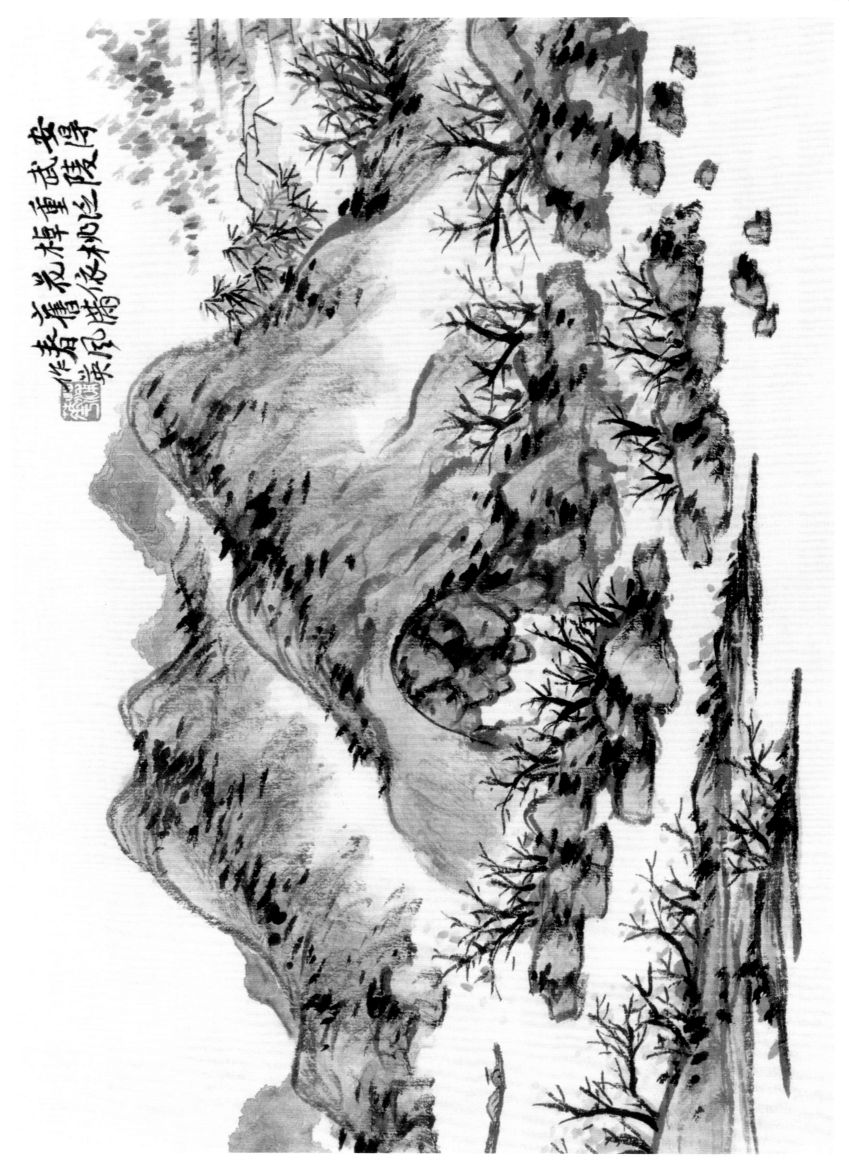

安得春光重指挥
武陵浮岚暖翠桃花源
作此奉□先生清玩
华

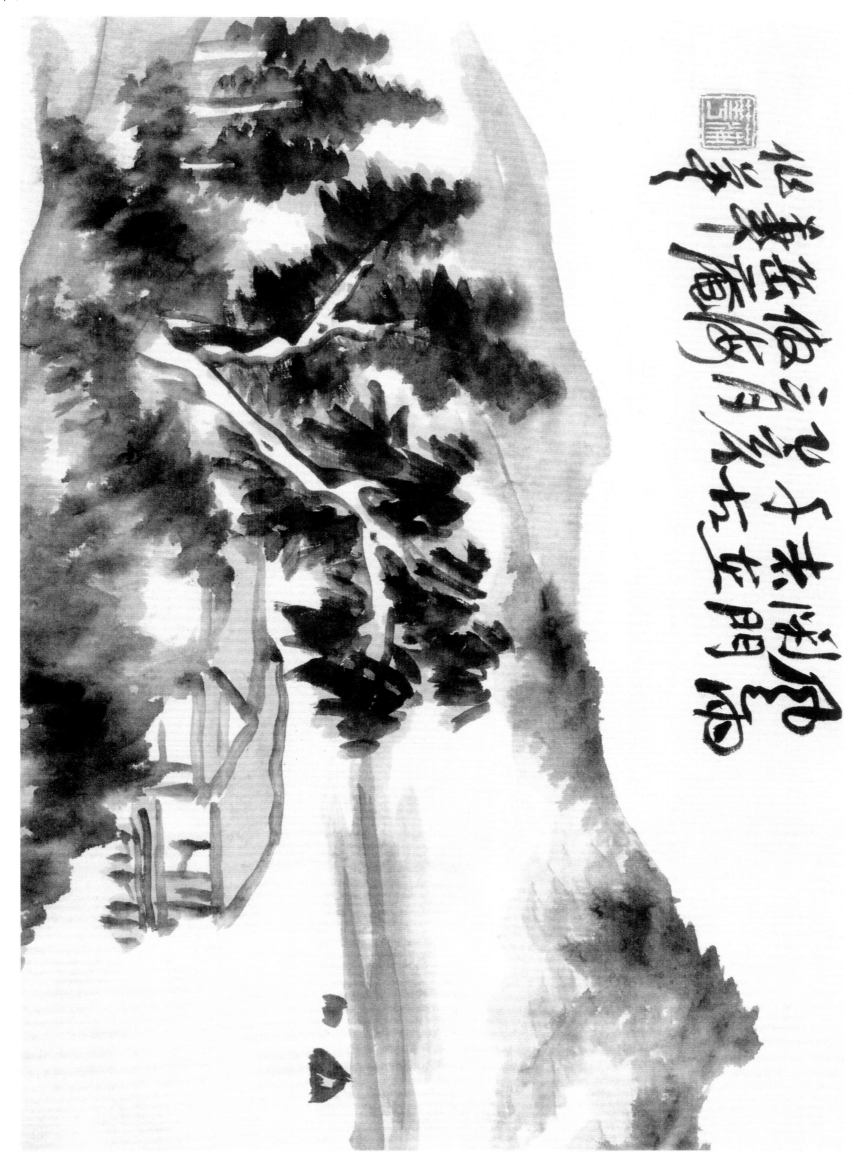

蒲 华

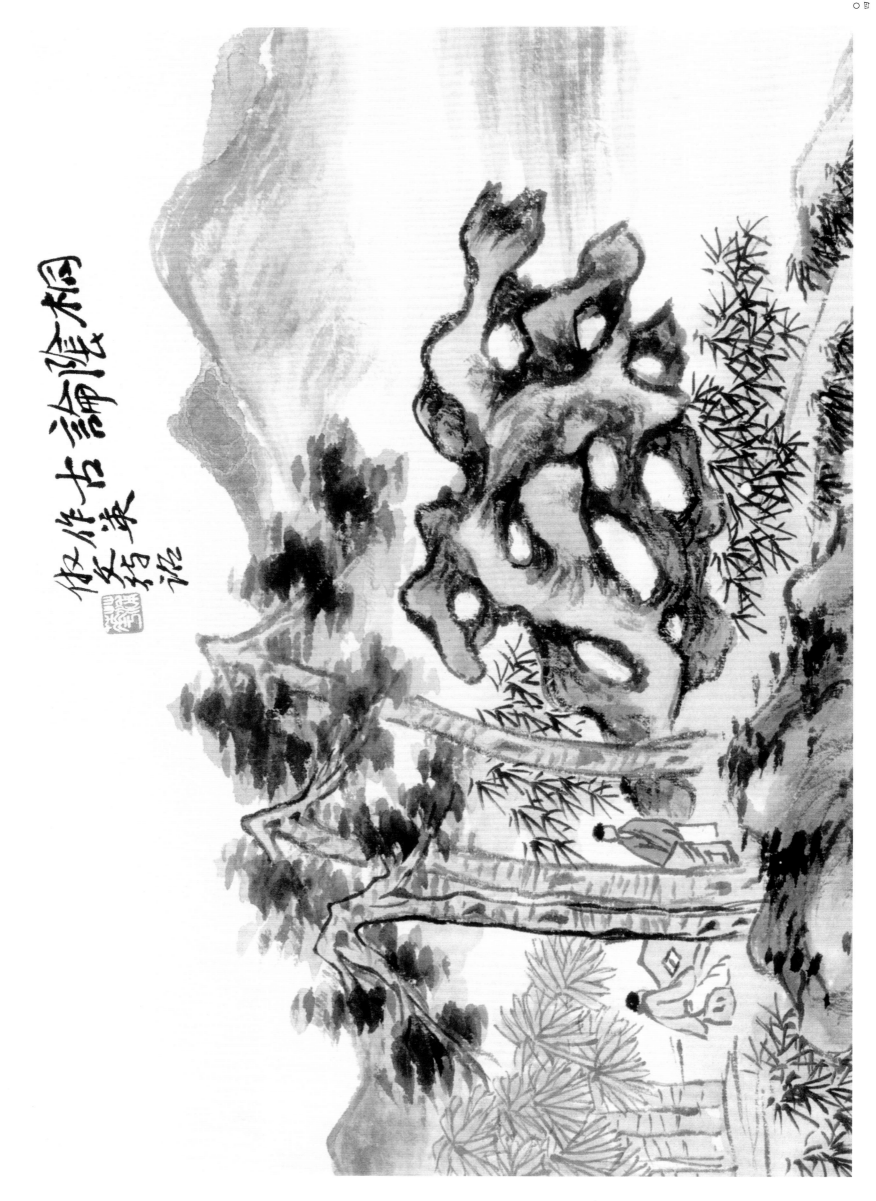

拟作古诗怪石桐
安吉蒲华

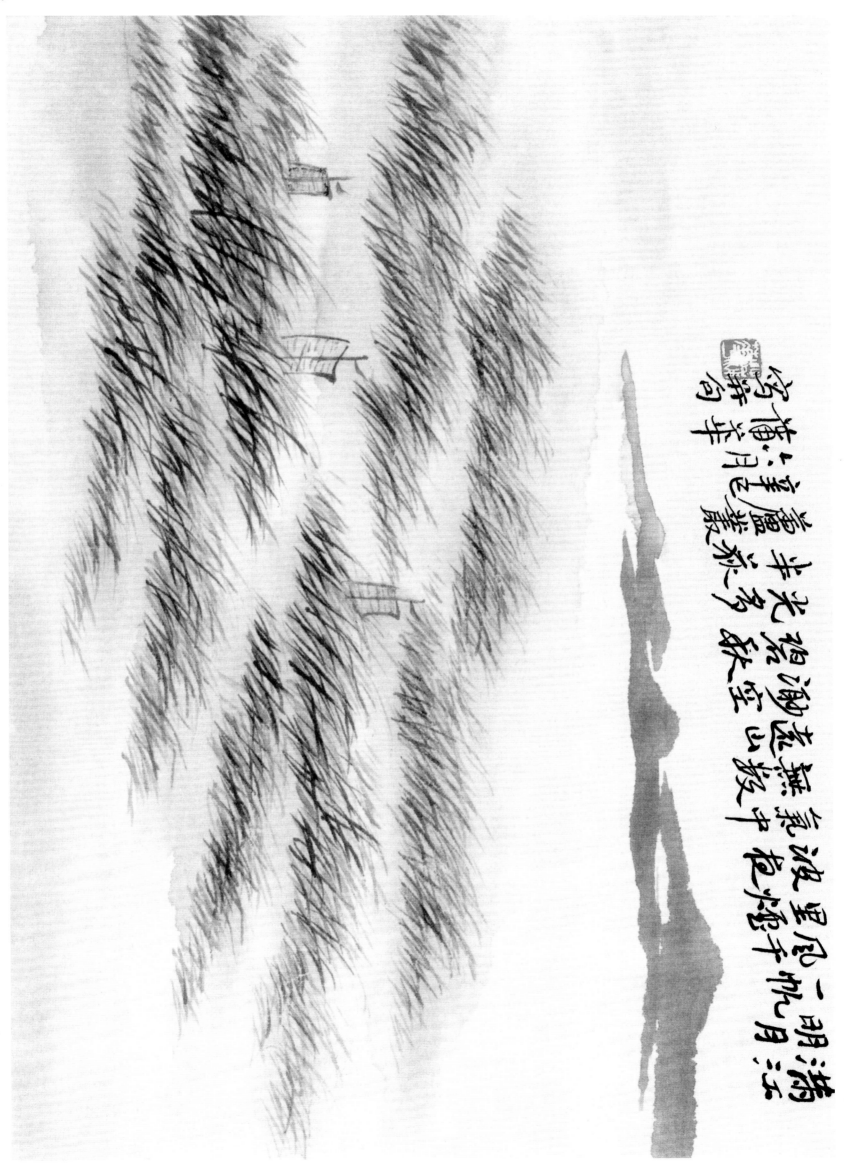

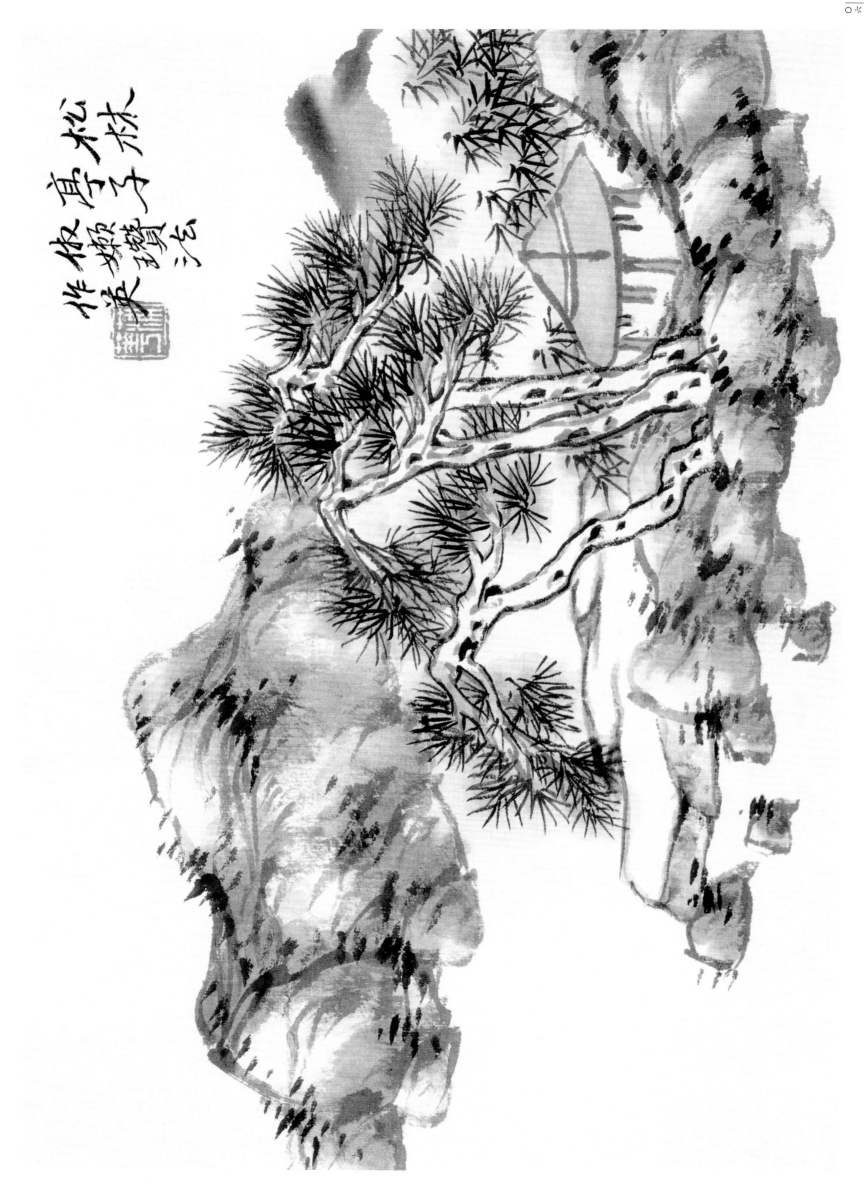

蒲华

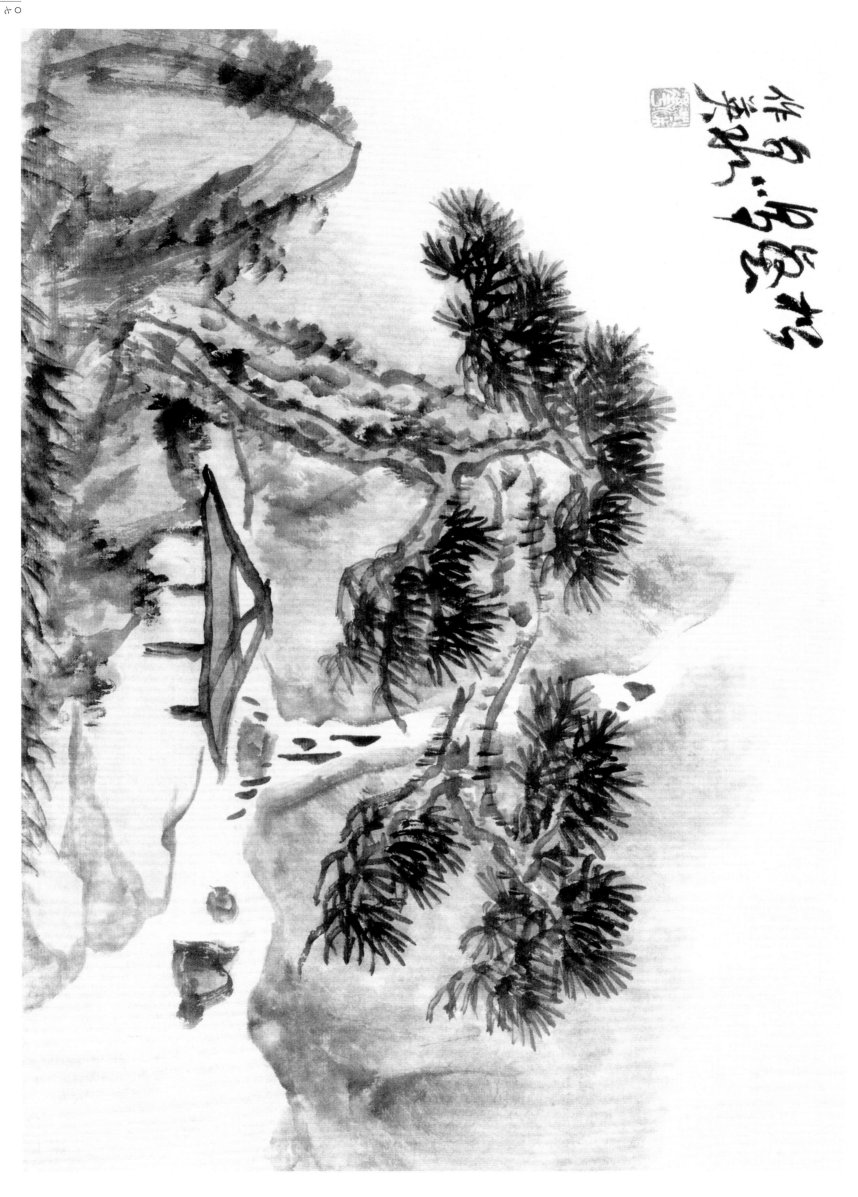

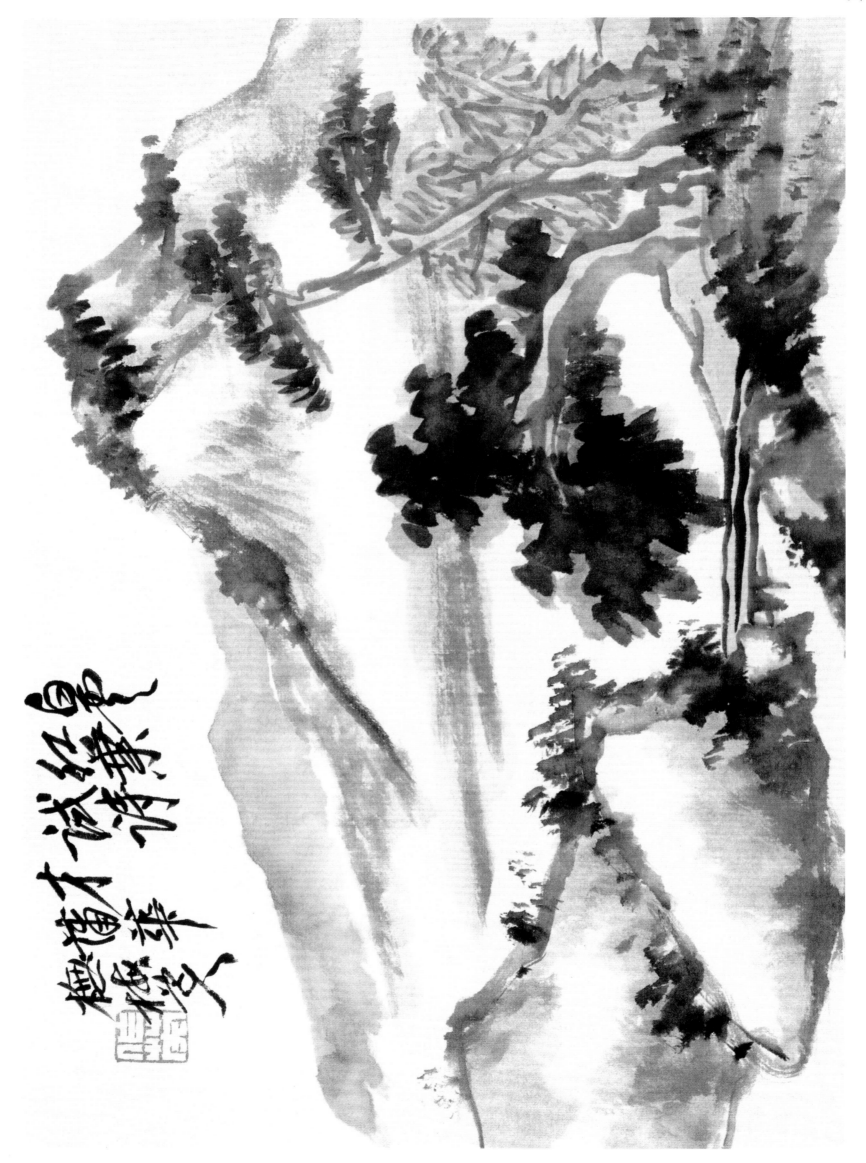

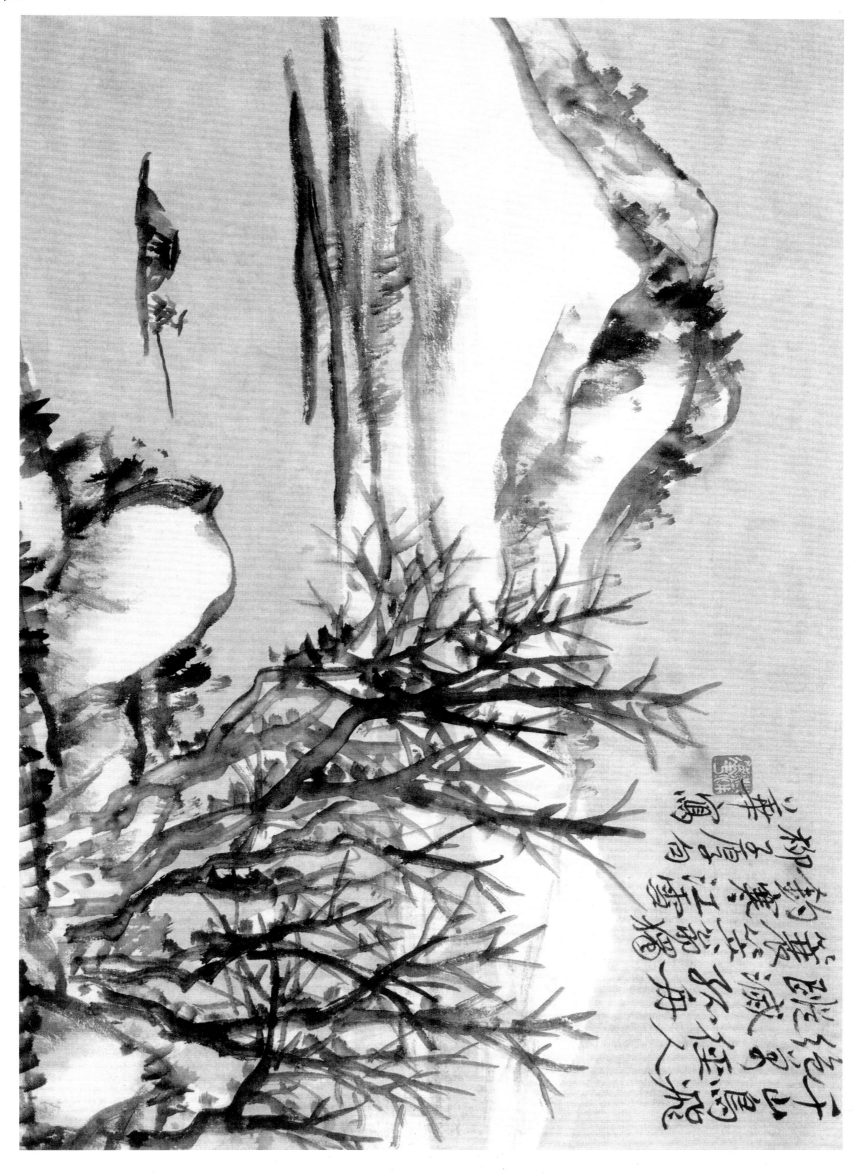

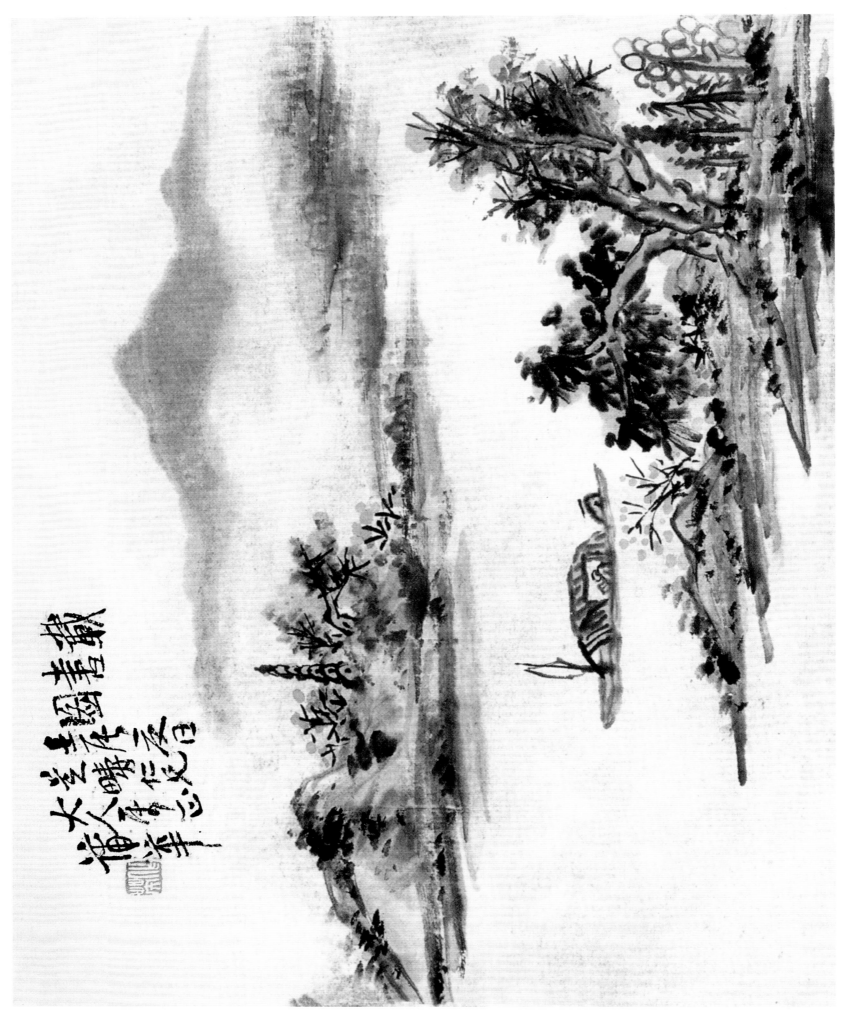

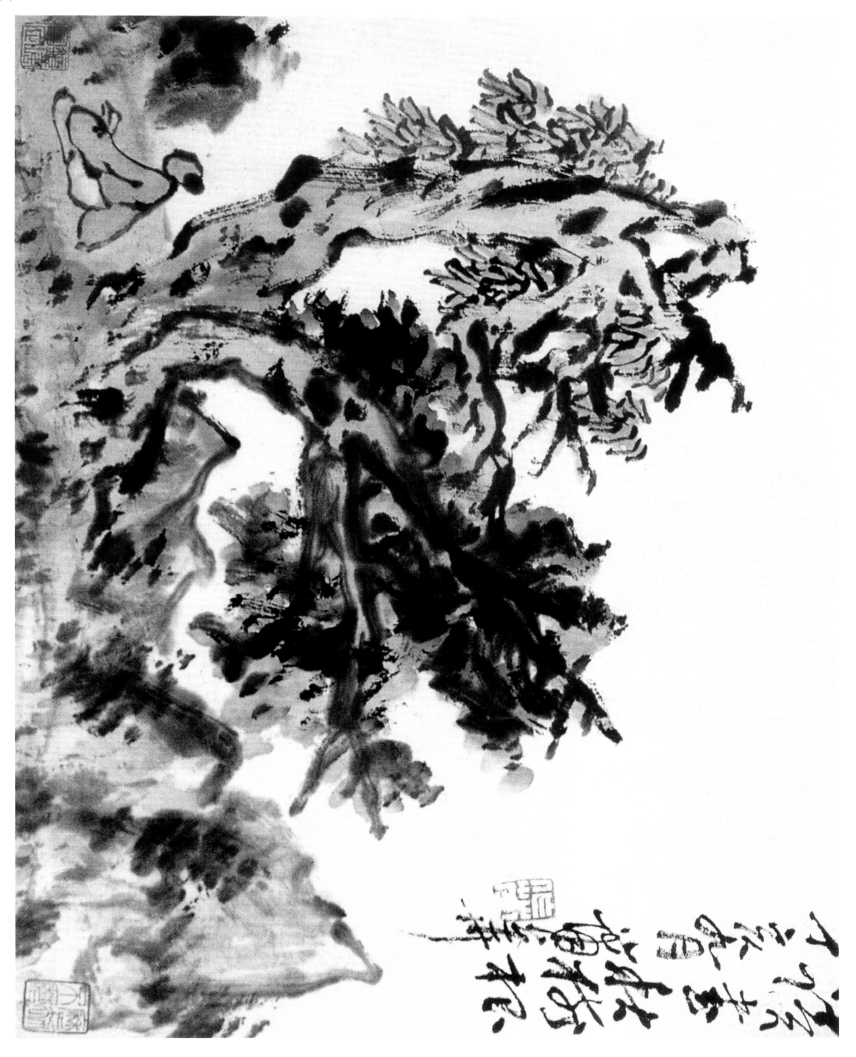

蒲华

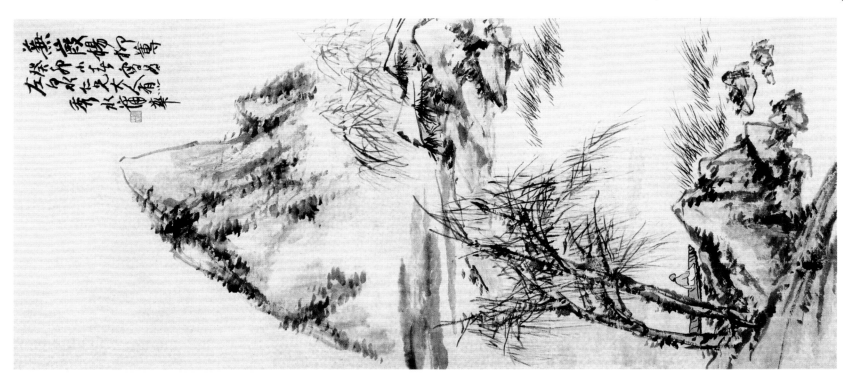

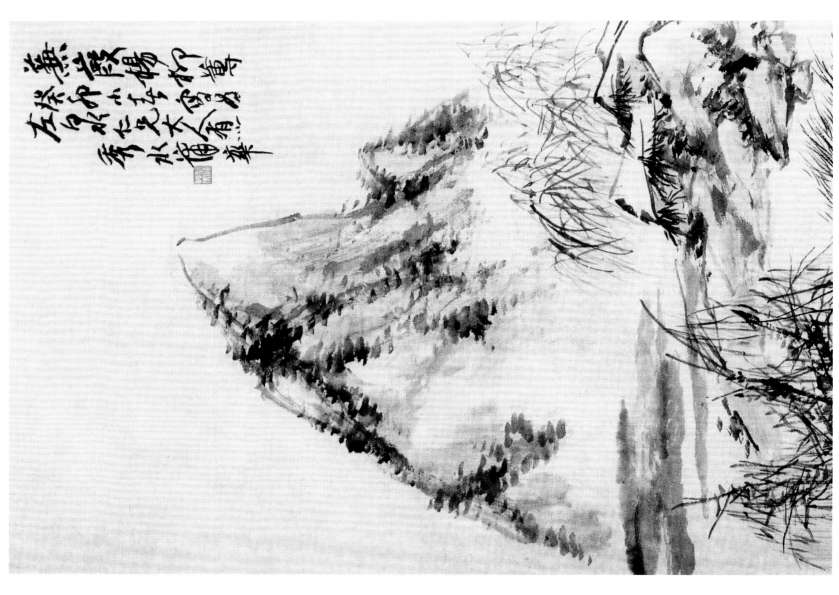

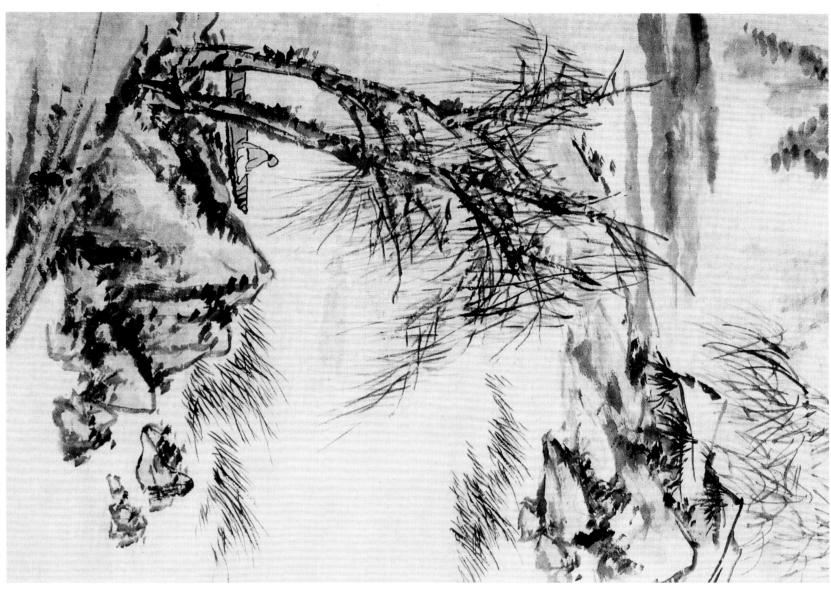

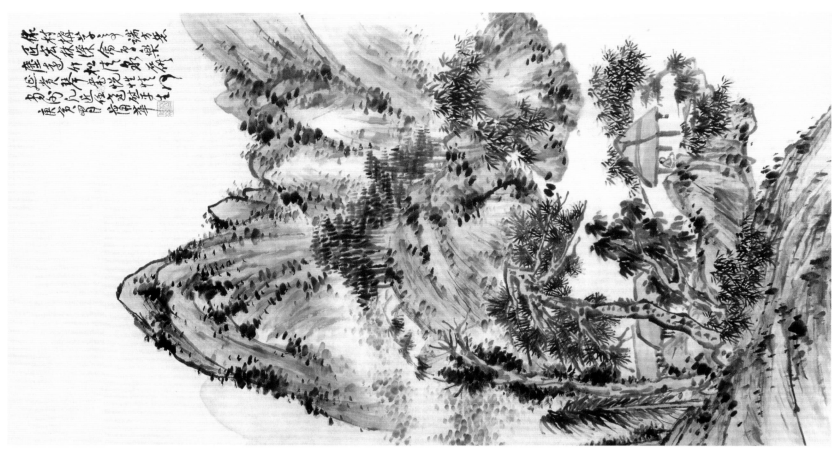

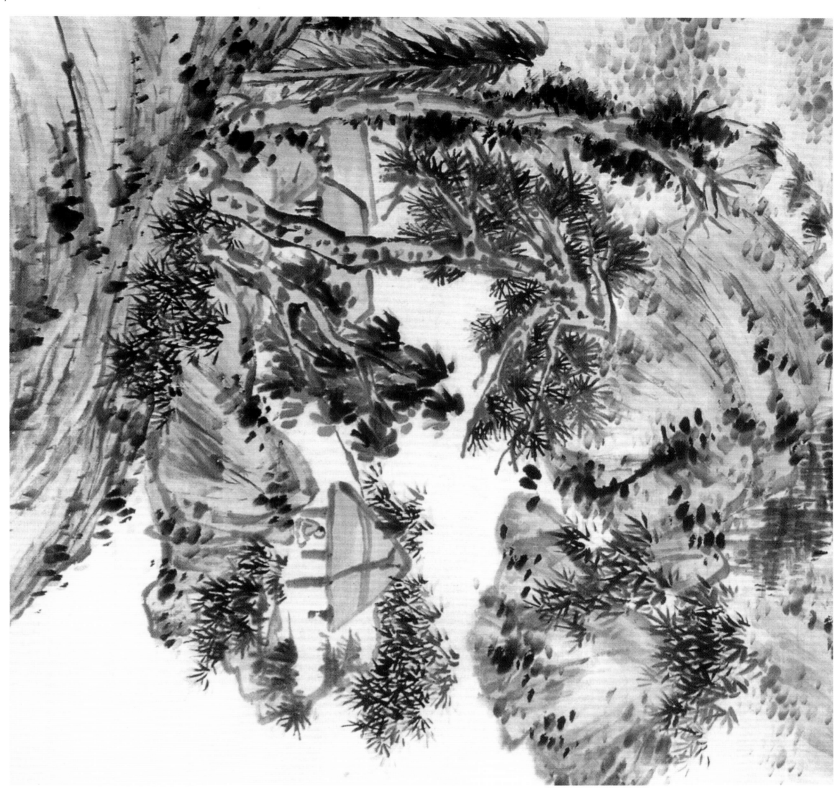

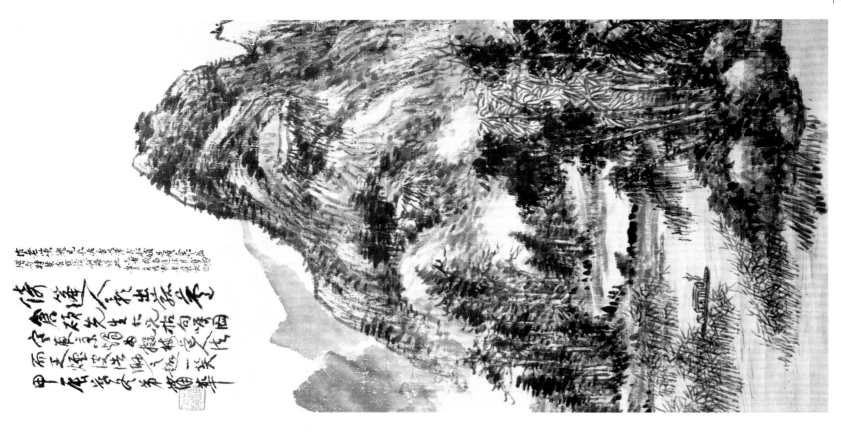

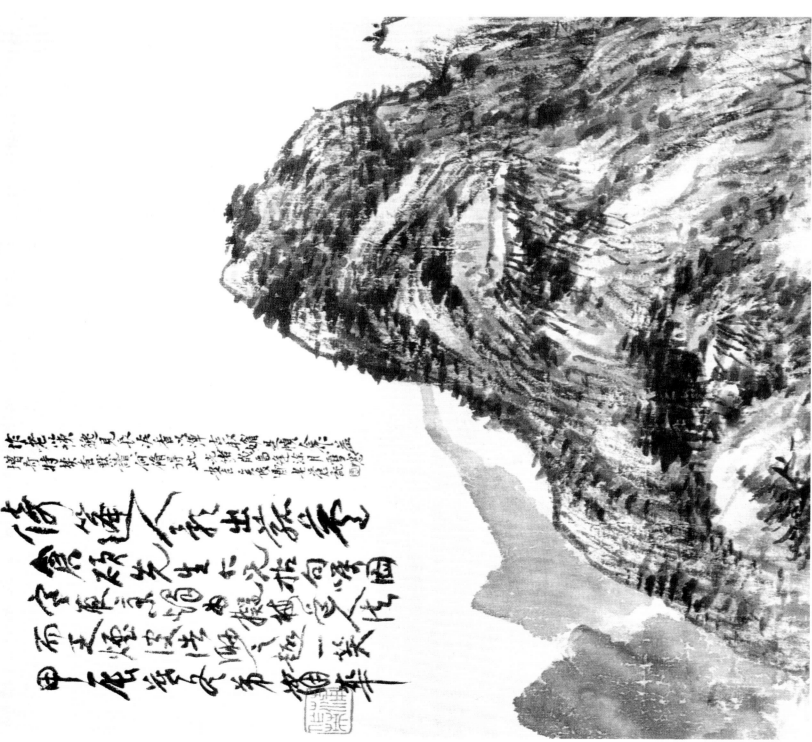

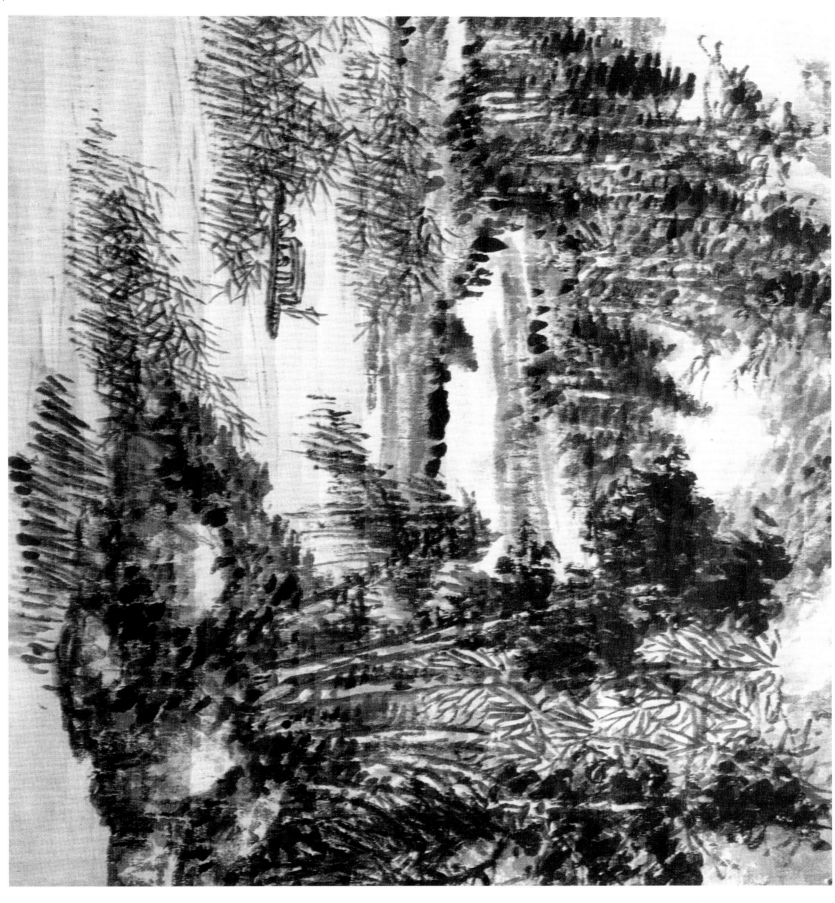

倚篷人影乱吴山
流吉山水图轴
（局部）

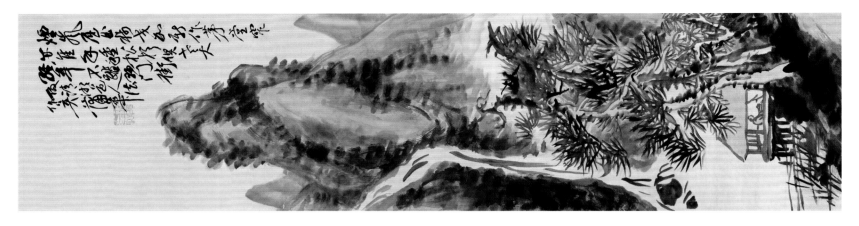

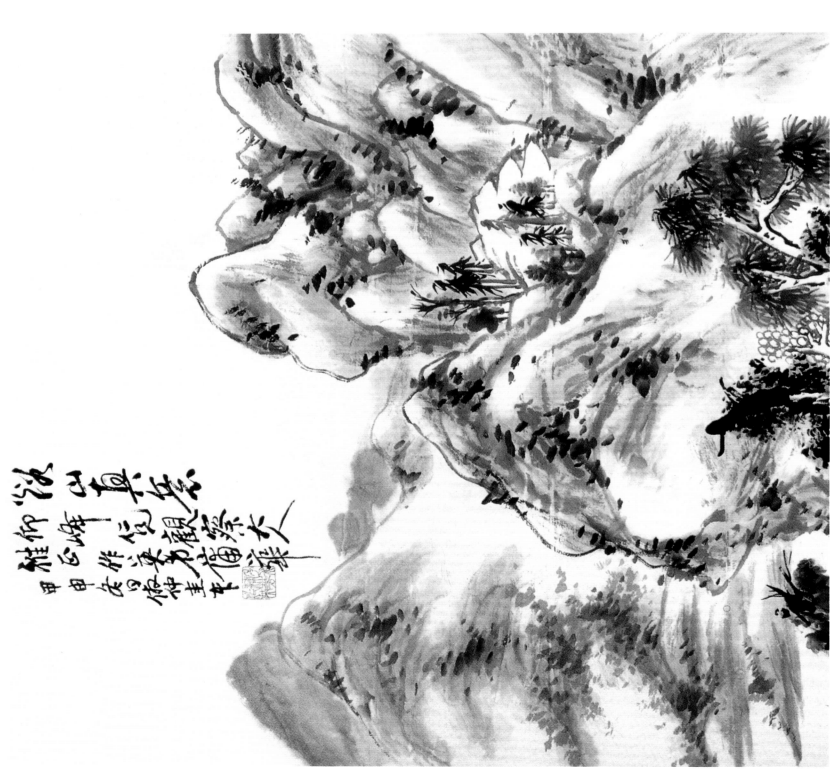

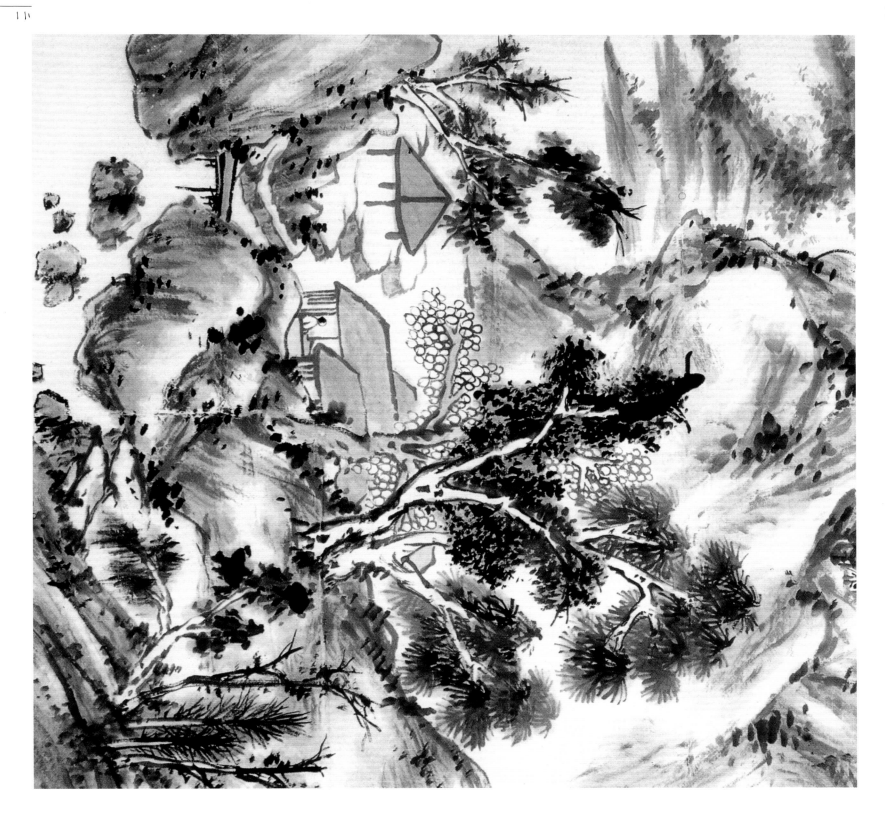

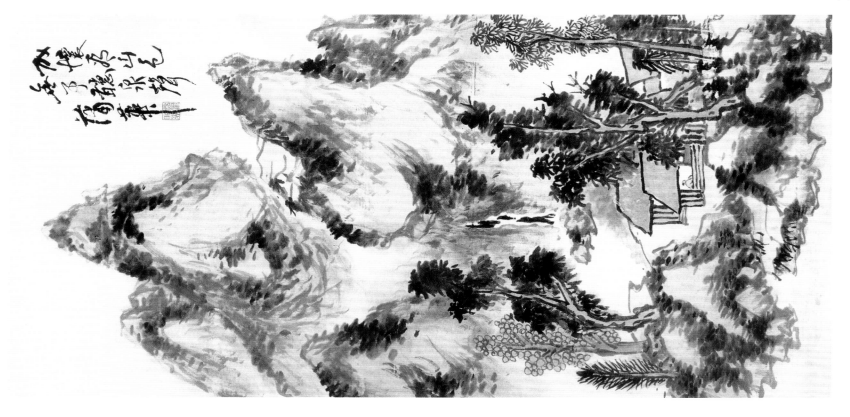

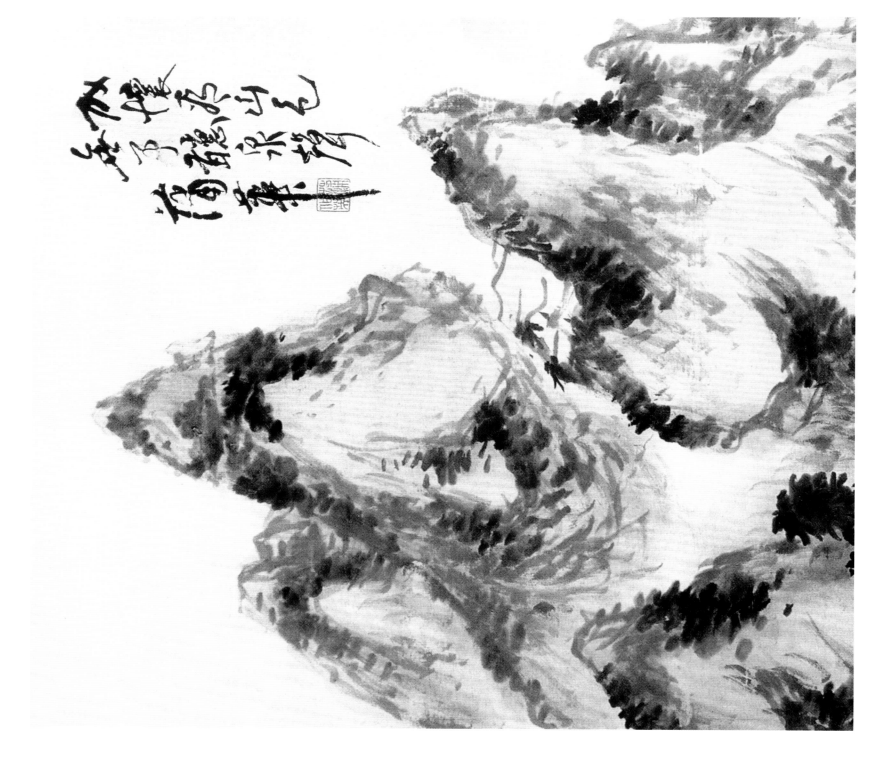

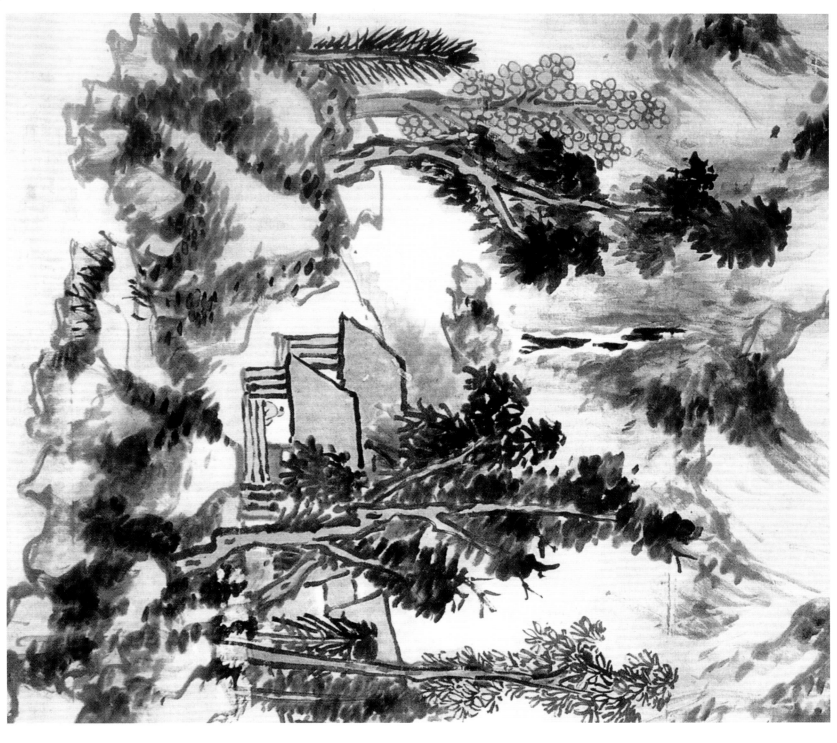

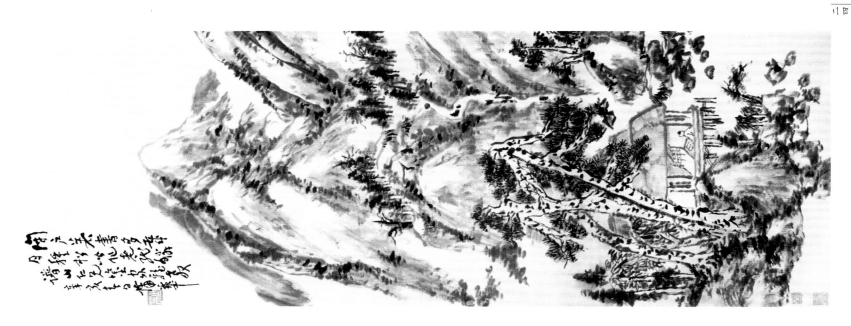

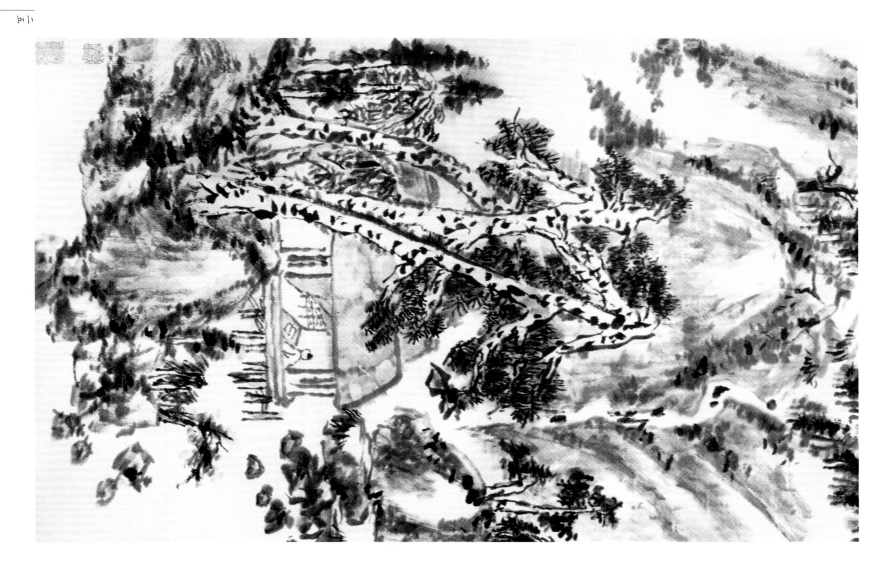

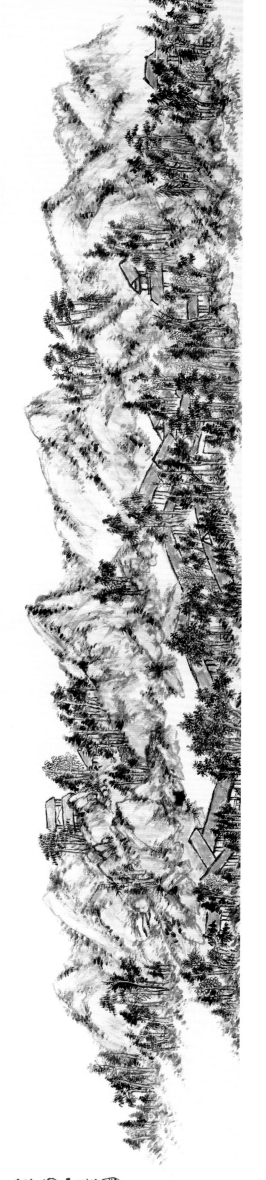
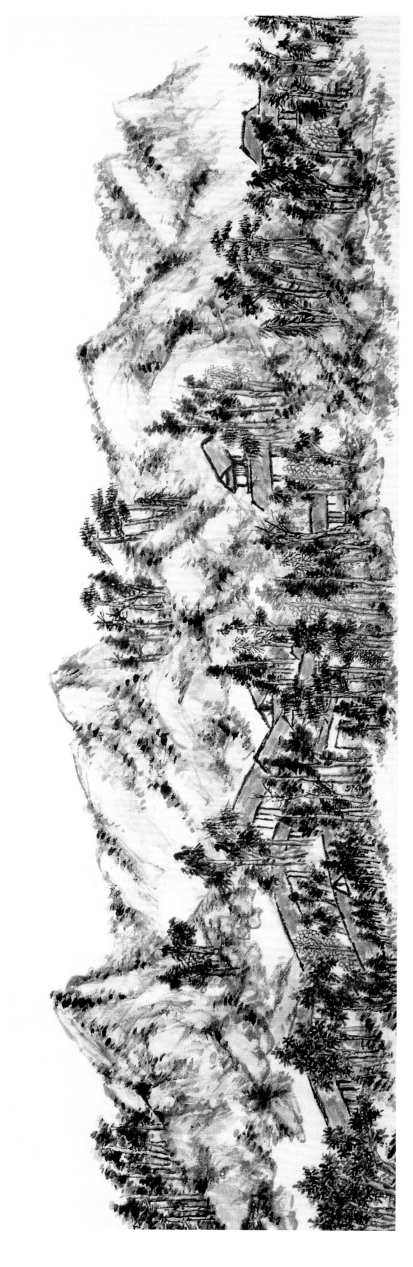

蒲华

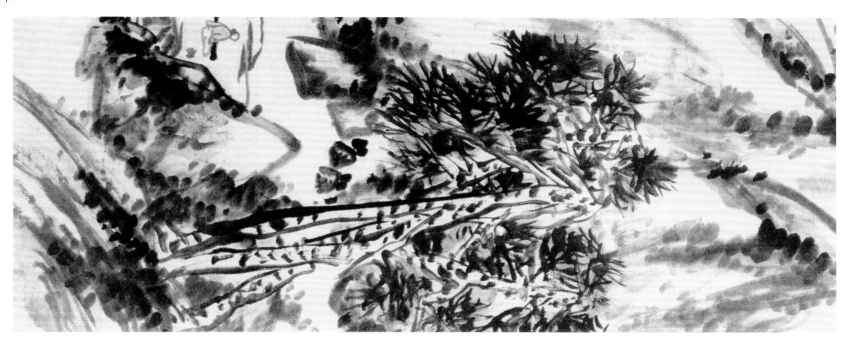

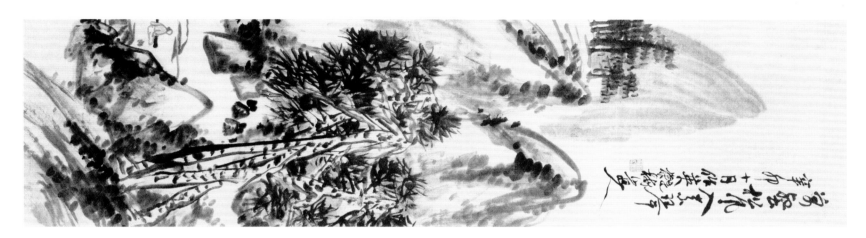

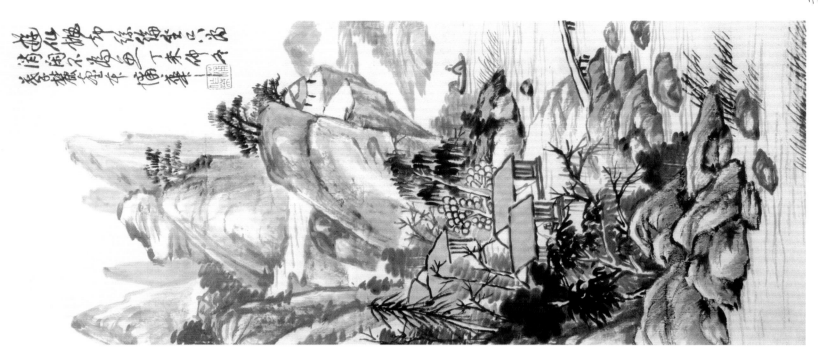

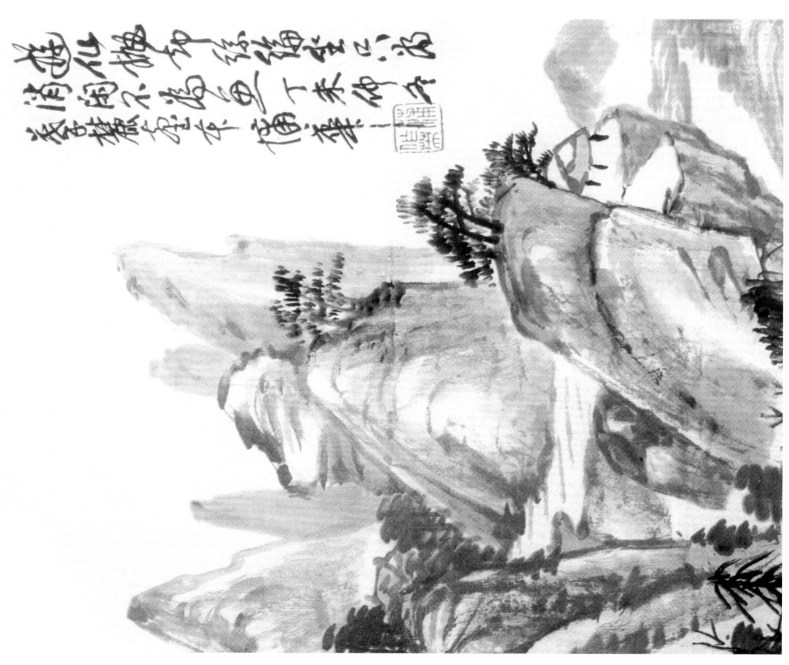

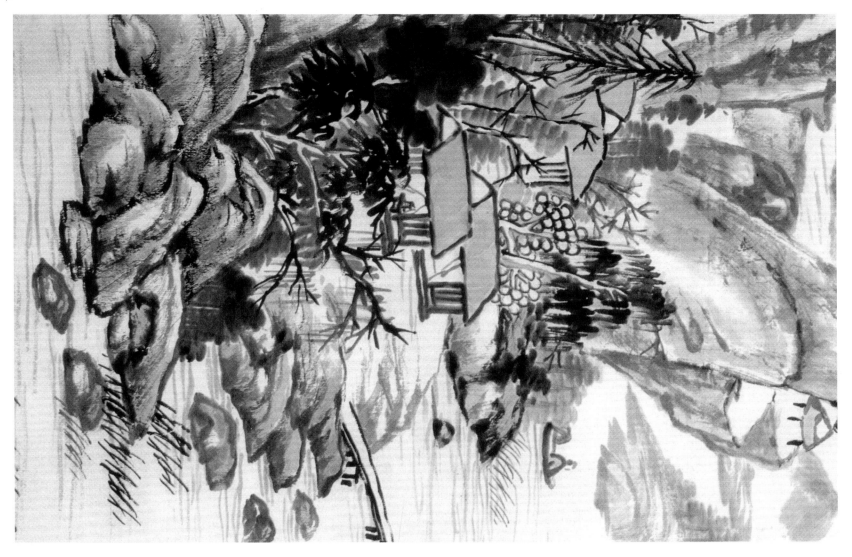

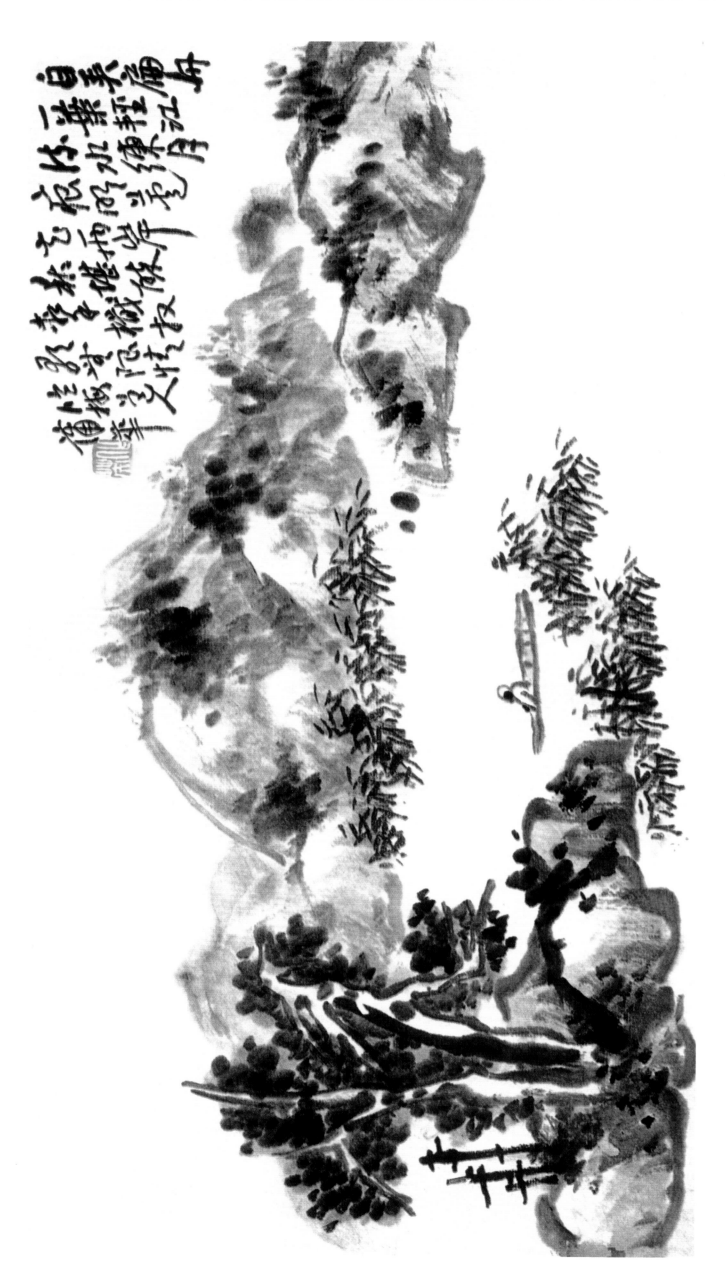

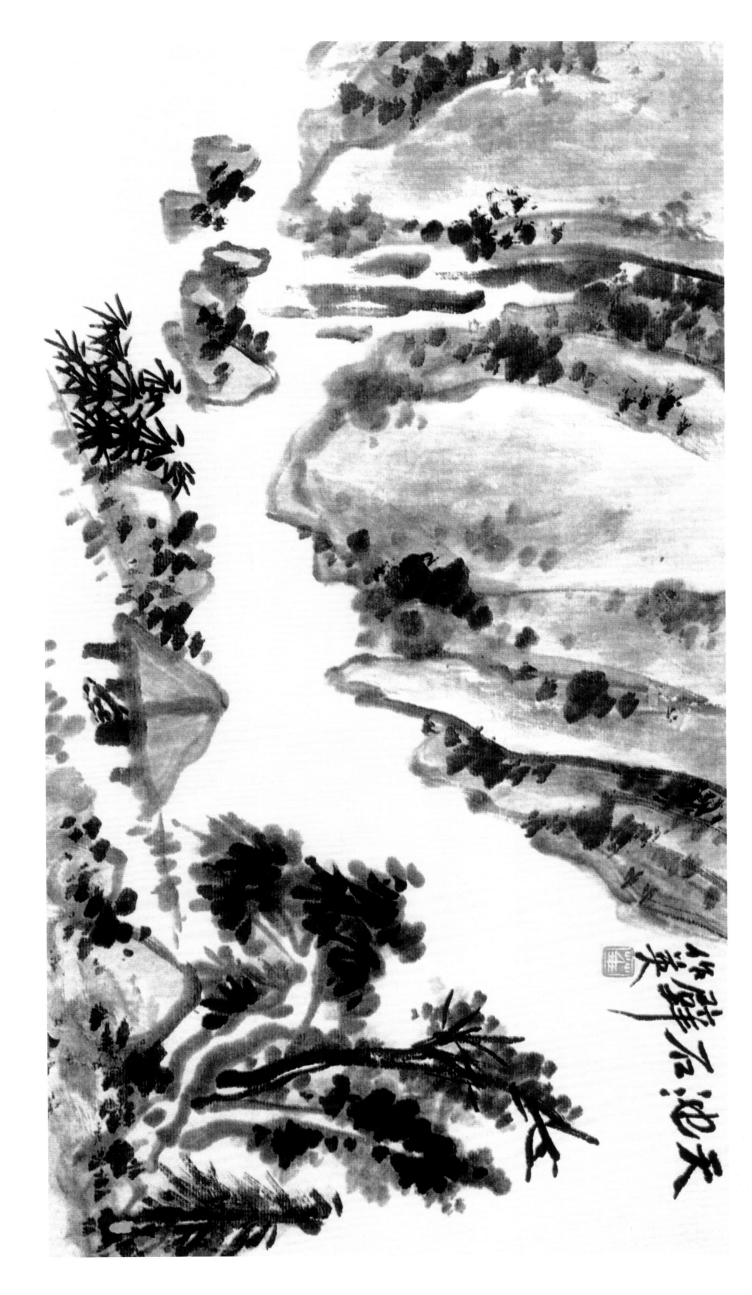

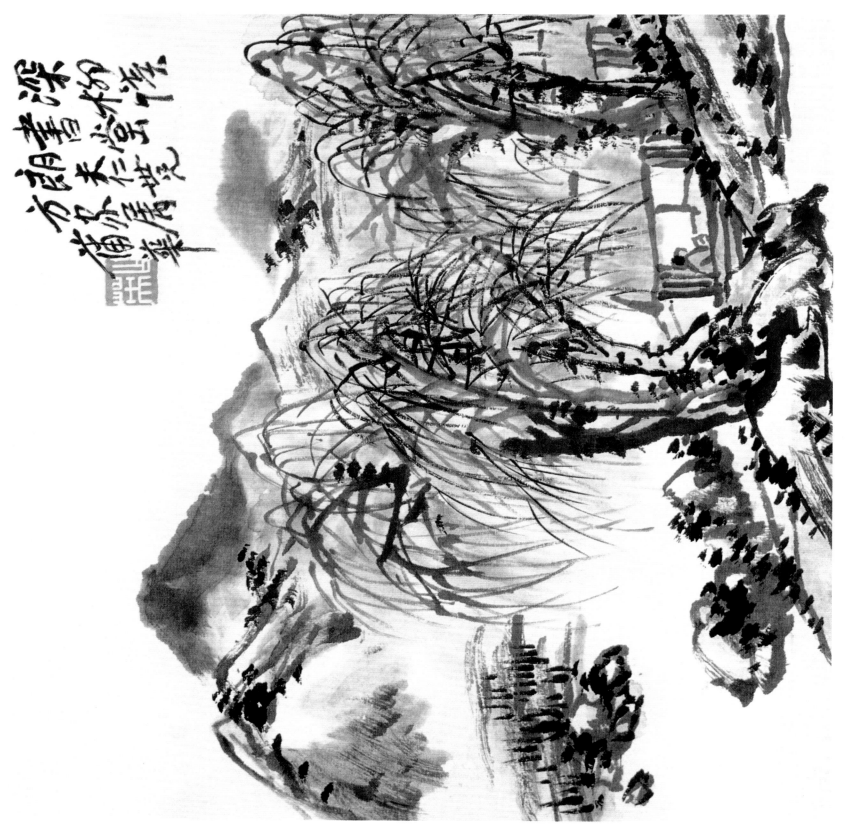

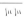

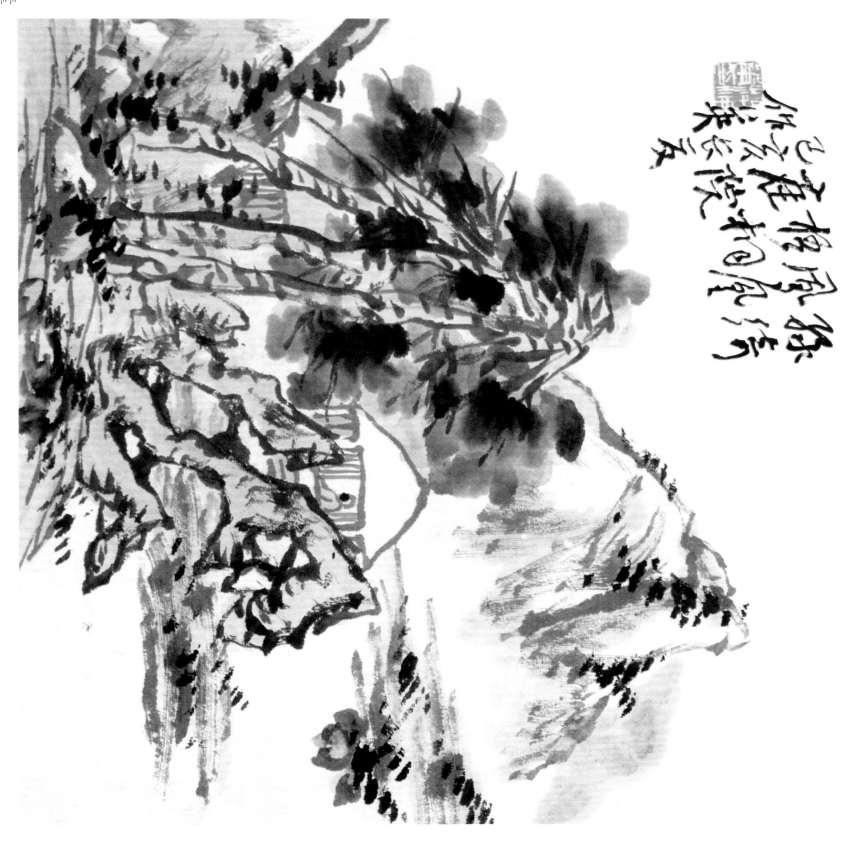

蒲华

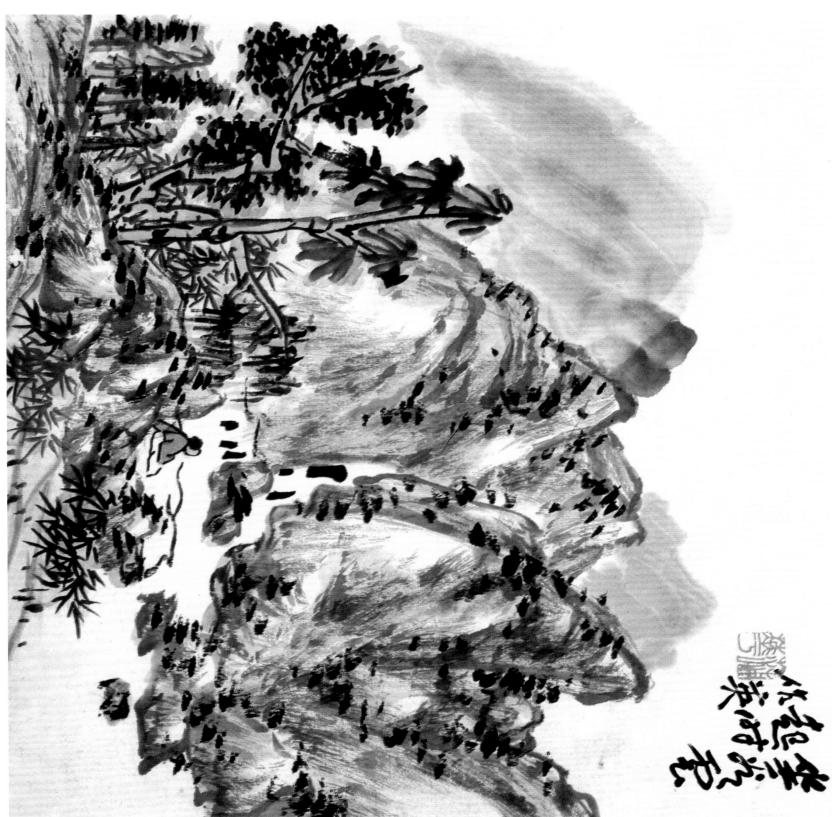

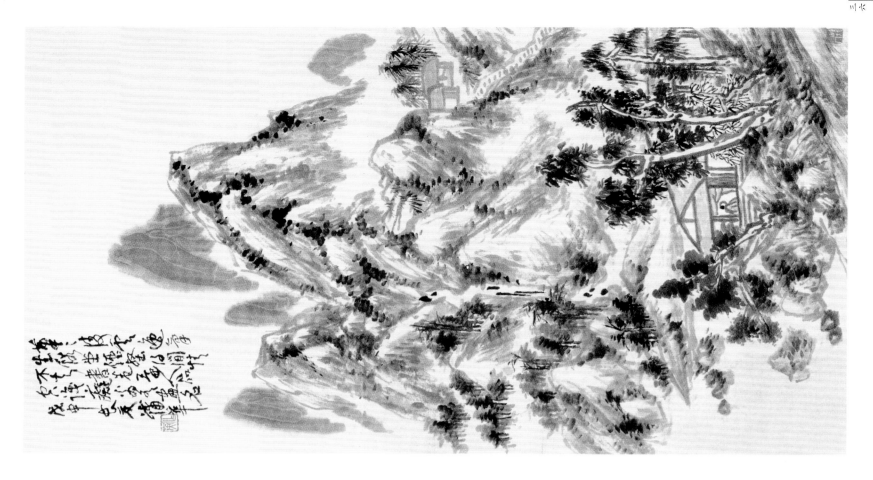

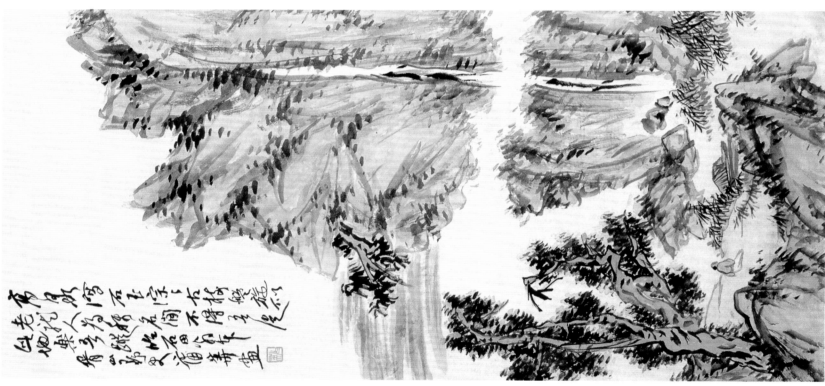

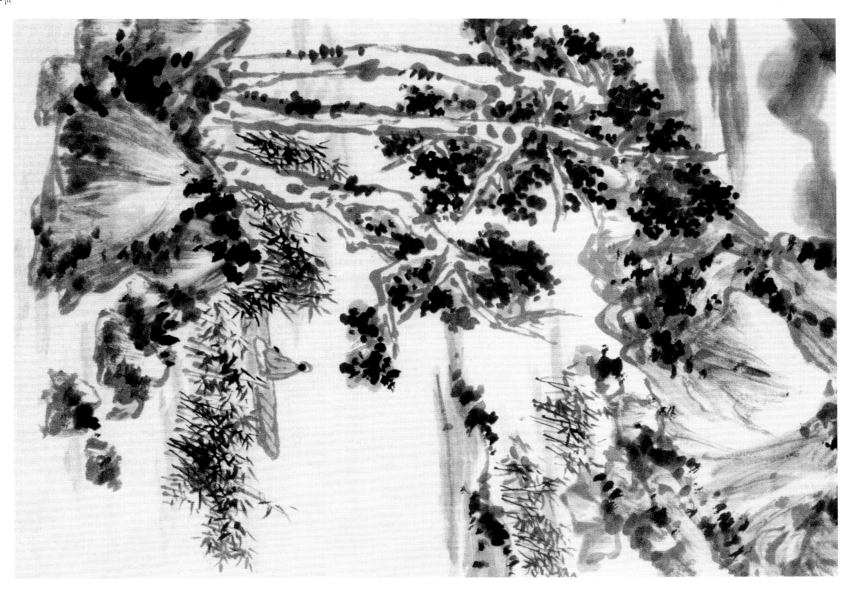

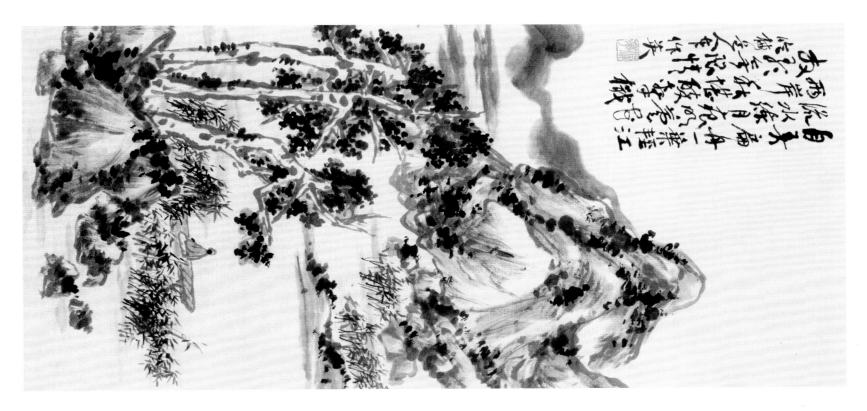

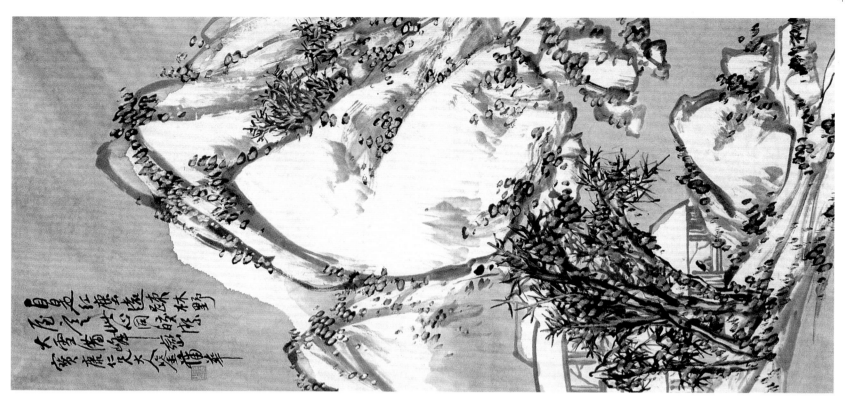

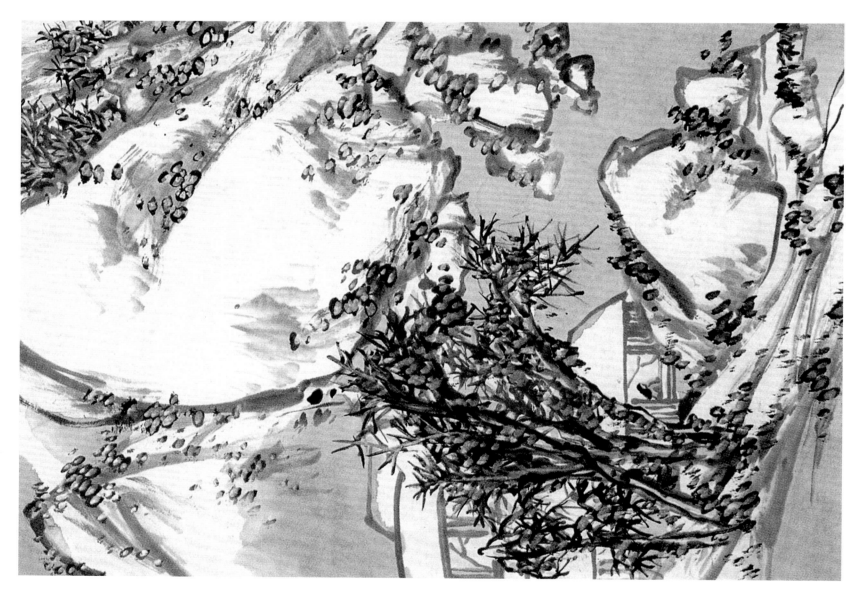